美術家傳記叢書 ▍歷史‧榮光‧名作系列

蔡草如
〈菜圃景色〉

黃冬富 著

臺南市政府　臺南市美術館籌備委員會 ▍策劃

藝術家 出版社 ▍執行編輯

序

臺南是臺灣最早倡議設立美術館的城市。早在一九六〇年代，「南美會」創始人、知名畫家郭柏川教授等藝術前輩，就曾為臺南籌設美術館大力奔走呼籲，惜未竟事功。回顧以往，臺南保有歷史文化資產全臺最豐，不僅史前時代已現人跡，歷經西拉雅文明、荷鄭爭雄，乃至長期的漢人開臺首府角色，都使臺南人文薈萃、菁英輩出，從而也積累了深厚的歷史文化底蘊。數百年來，府城及大南瀛地區文人雅士雲集，文藝風氣鼎盛不在話下，也無怪乎有識之士對文化首都多所盼望，請設美術館建言也歷時不絕。

二〇一一年，臺南縣市以文化首都之名合併升格為直轄市，展開歷史新頁。清德有幸在這個歷史關鍵時刻，擔任臺南直轄市第一任市長，也無時無刻不思發揚臺南傳統歷史光榮、建構臺灣第一流文化首都。臺南市立美術館的籌設工作，不僅是升格後的臺南市最重要的文化工程，美術館一旦設立，也將會是本市的重要文化標竿以及市民生活美學的重要里程碑。

雖然美術館目前還在籌備階段，但在全體籌備委員的精心擘劃及文化局同仁的共同努力下，目前已積極展開館舍籌建、作品典藏等基礎工作，更率先推出「歷史・榮光・名作」系列叢書，邀請國內知名藝術史家執筆，介紹本市歷來知名藝術家。透過這些藝術家的知名作品，我們也將瞥見深藏其中作為文化首府的不朽榮光。

感謝所有為這套叢書付出心力的朋友們，也期待這套叢書的陸續出版，能讓更多的國人同胞及市民朋友，認識到臺灣歷史進程中許多動人心弦的藝術結晶，本人也相信這些前輩的心路歷程及創作點滴，都將成為下一代藝術家青出於藍的堅實基石。

臺南市市長 賴清德

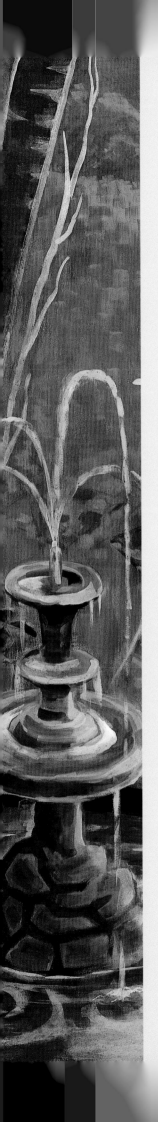

目錄 CONTENTS
歷史・榮光・名作系列

I ●

蔡草如名作分析
〈菜圃景色〉

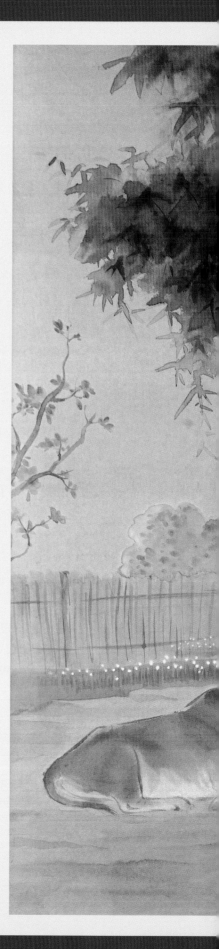

蔡草如
菜圃景色

1949年　82×79cm
紙本、墨彩　紐約許鴻源藏

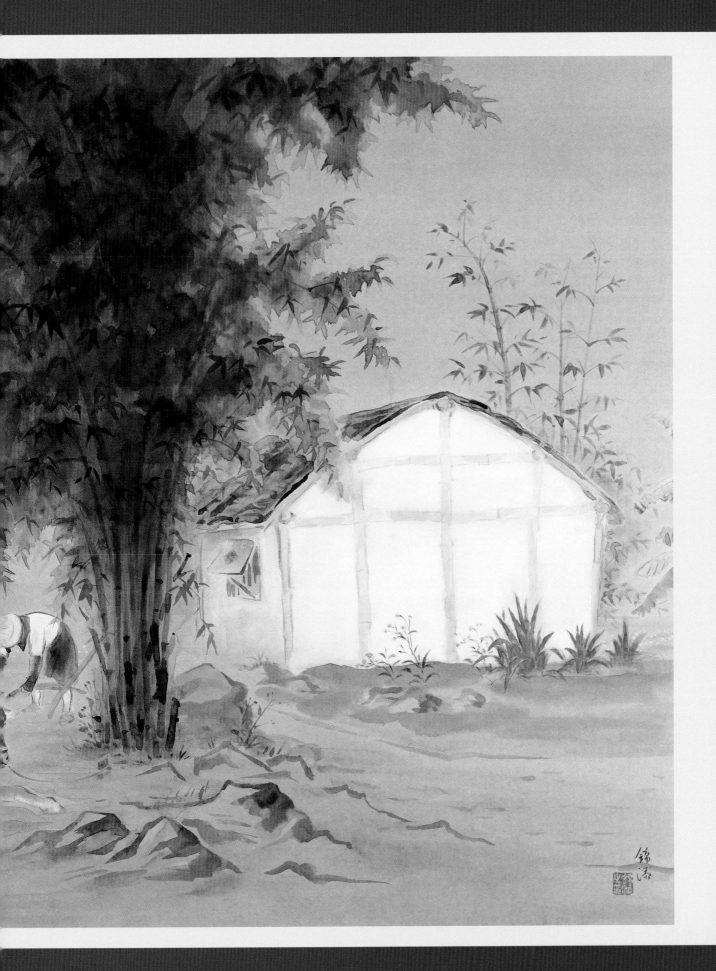

　　一九四九年春天某日，正值三十而立之齡的府城畫家蔡草如，在現今台南市安平路尾段接近安北路地段的市郊，覓得一個讓他感到相當親切的農村畫面。忍不住駐足深入觀察、感受，進而速寫、紀錄。由於戰後初期物資缺乏，不易取得理想的繪畫用紙，蔡草如回到家經過反芻、沉澱之後，突然靈機一動，嘗試以美國製的包裝用牛皮紙畫成〈菜圃景色〉的彩墨作品。牛皮紙原有的土黃底色，很自然地將整個畫面統調成古樸優雅的氣氛。

▌採用平視定點取景方式

　　蔡草如這幅〈菜圃景色〉，基本上採用平視的定點取景方式。畫面結構運用類十字型的穩定性大結構，並藉點景之布置和彼此間之呼應關係，營造出穩定中的變化效果。蔡草如之取景觀察立足點大約距離黃牛前方約五至六公尺處，地平線設定於畫面偏下的近三分之一處，將主要點景的戴笠農婦和俯趴地面之黃牛拉近特寫，中央偏左高大而茂密的竹叢，往上延伸至畫面上緣之外而不見竹梢，與右側屋後稀疏而低矮的修竹，形成虛實、疏密、高低、繁簡的強烈對照，同時也營造出近高遠低、近繁遠簡的透視遠近視覺效果，畫面焦點主要集中於左下側竹蔭下的黃牛和農婦。

　　農婦頭戴斗笠，身穿白衣黑裙，笠下又以藍色頭巾包覆頭髮，手臂和腿部均以護套保護，赤著雙足，彎腰專注地整理著農具，這種農婦工作服，為二十世紀前半葉南台灣農村所習見的扮相。黃牛趴地休憩，左腳朝前伸出，一副悠閒狀，與農婦一靜一動，形成有趣的對照和呼應關係。黃牛和農婦之造形嚴謹而自然，在畫面上產生了相當程度的畫龍點睛作用。

　　矗立畫面中央的大竹叢主要用墨韻層次表現，由極淡墨至濃墨，層層堆疊繪寫，層次相當豐富而頗具份量，在整個構圖中扮演著穩定畫面之角色。左下角農婦和黃牛的後方遠處圍以竹籬，籬內種植一畦油菜花和一畦蔥，分別綻放出嫩黃和白色小花，為畫面增添生意，也點出春天時節的氣息。竹叢右側中景的竹籠仔厝，白牆和黑瓦，不但與大竹叢形成強烈的對比，而且也在土黃而略帶橙黃的基底色上面，襯托出微妙對比的視覺效果。屋下幾株與

蔡草如〈菜圃景色〉圖像語彙示意圖

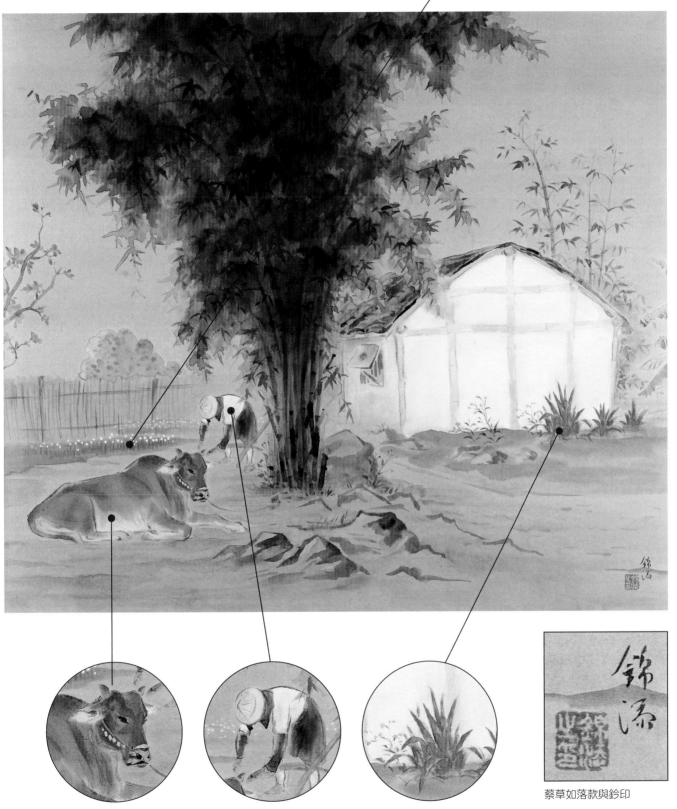

蔡草如落款與鈐印

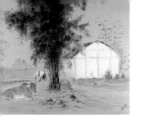

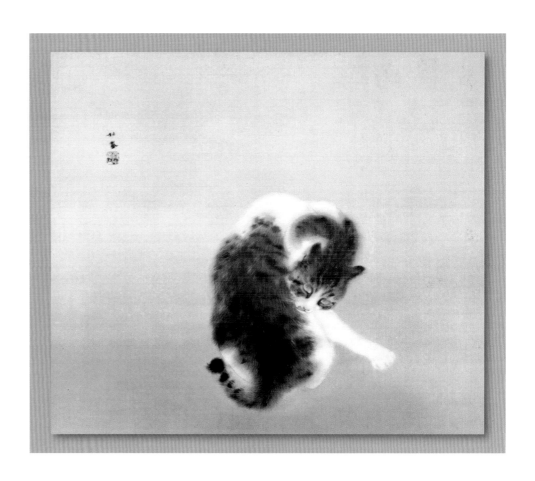

竹內栖鳳　斑貓
1924年　絹本著色
81.9×101.6cm
東京山種美術館藏

白牆明暗對比頗強的低矮龍舌蘭，以及綻開橙色花的草本植物，更襯托出白牆之白格外顯眼，與農婦之白衣、白蔥花等相互呼應，加上竹籠仔厝特色重點式的掌握，在畫面上產生極大的張力，發揮出與左側農婦、黃牛等主要點景幾乎旗鼓相當的視覺重度。畫面右下角款署「錦添」（蔡草如原名），並鈐以「錦添之印」，雖然在畫面上所占位置極小，對於畫面整體之平衡，卻扮演著舉足輕重的角色。這種看似平凡習見的農村寫生取景，卻蘊藏著各種元素之間微妙的呼應變化關係，足以顯示出蔡草如當時在構圖立意方面，已然具有「寓變於常」的功力。

▋水墨和膠彩成功結合的作品

　　此畫媒材主要以傳統水墨為主，可能為了從牛皮紙底色上凸顯色彩之考

量而兼用膠彩，因而色彩之表現機能也得到彰顯，色與墨相互煥發，相得益彰。天空隱約以花青淡掃暈染，若有似無，增加作品之整體感和層次效果。堪稱他將水墨和膠彩成功結合而獲致加分作用的重要作品。

不知是否受到畫面情境的感染所致，蔡草如這件彩墨作品似乎畫得頗為輕鬆而自然，筆墨主要由觀察自然提煉而出，很少受到傳統符號的規範；筆線富於彈性而毫不造作，墨韻渾潤而層次豐富，賦彩淡雅，色與墨相輔相成，因而畫面顯得自然而優雅。能契合於中國文人畫所追求的「平淡天真」的筆墨意境之審美規準，卻不流於文人畫的疏離生活；而其造形之嚴謹和清雅空靈之畫境，以及空間結構之明確化層面，則顯然受到日本畫壇竹內栖鳳體系畫風較多的啟發。這類畫風特質之形成，可能與他在戰前留學於日本川端畫學校日本畫科，接受四條派畫風的養成訓練有相當程度之關聯。

值得注意的是，這幅畫對於光影之捕捉頗見用心。從近景地面石塊，和竹叢、農婦、黃牛之脊背，中景的屋瓦，以至於遠景的籬

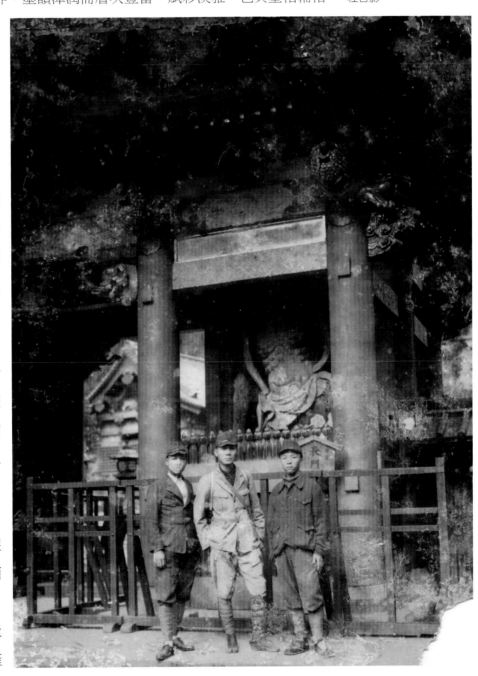

1943年蔡草如（中立者）與友人於日本東京靖國神社合影

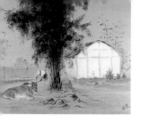

外樹叢,都可以看出陽光從畫面左後方斜照而來的光影處理,氣氛細膩而優雅;其逆光的表現相當自然,如此手法,也成為日後蔡草如畫風特質之一。不但迥異於戰後初期自大陸渡台的水墨畫界畫風,也與日本東洋畫家往往不作固定光源描繪之表現樣式頗不相同。這種光影氛圍之表現,與其說他受到西洋繪畫之啟發,不如歸之於蔡草如之用心觀察自然、深刻感受自然,導致心手相應而自然流露,似乎更顯貼切。

▊「俗中見雅」的卓越畫境

　　〈菜圃景色〉所描繪的場景,早已因都市計畫而改建為鋼筋水泥的現代民宅。但是藉著這件作品,卻紀錄著六十多年前台南安平一帶的農村景緻。他在一九九四年出版的《蔡草如寫生畫集‧自序》中提到:「生平致力繪事,尤重寫生,出門旅遊,總不忘攜一畫本,目之所視,興之所緻(至),總想盡收於畫本中,尤愛鄉土風情,質樸純真之景物,欲藉畫筆來表露對大地之愛。」這段話顯然是貫串蔡草如繪畫生涯的理念主軸。蔡草如秉持著長

蔡草如筆下之水牛,為當時南台灣常見景象,蔡草如家屬藏。

蔡草如　農作　1962年
紙本、墨彩　55×65cm
蔡草如家屬藏

久以來生於斯、長於斯的故鄉土地之深厚感情，描繪此一熟悉的生活場景，似乎格外得心應手。將樸實安詳的農村景緻描寫得相當生動自然，從這種南台灣農村常見的通俗景象中，提煉出「俗中見雅」的卓越畫境，確屬不易。畫面中煥發出頗為濃郁的鄉土情懷，極具感染力和藝術強度。這件作品不但是蔡草如重要的階段性代表作，也使得蔡草如稱得上是戰後台灣鄉土畫風之先行者之一。

〈菜圃景色〉的古雅和鄉情讓不少收藏者感到親切而屢向蔡草如洽購，由於蔡草如自己對此畫也頗為合意而有很深的情感，因而多予婉拒。後來旅居紐約的許鴻源先生再三求購，並表示這件作品能勾起他小時候的家鄉回憶，收藏在他海外設立的私人美術館，可以撫慰遊子的鄉愁。草如先生感其誠意，遂於一九八〇年代末期割愛。一九八九年許鴻源委託謝里法主編他所收藏的近百位日治時期以來台灣畫家的一百三十件畫作，以《二十世紀台灣名家選》為名印行（美國紐約漢方醫藥研究所出版），封面即採用蔡草如的〈菜圃景色〉，顯見此畫之分量。

Ⅱ •
南台灣全方位的傑出畫家
——蔡草如

▌時代背景與家學淵源

　　一九一九（大正8年）年，是海峽兩岸最重要的關鍵年代。在國際上，前一年（1918年）結束第一次世界大戰之後，民主自由和民族自決思想逐漸瀰漫全球，進而帶動文化藝術層面之變革。一九一九年五月四日，由北京掀起有名的五四運動，炒熱文學現代化以及白話文運動之相關議題；同年三月下旬，「引西潤中」的改革派名畫家徐悲鴻，啟程前往法國留學。隔著台灣

蔡草如速寫風景時之神情

左三為陳玉峰，右一為蔡草如，前方小孩為陳壽彝。

海峽的台灣，當年正值日治時期，一九一九年首任文官總督田健次郎就任，於十一月十二日的就任統治方針文告中，明白宣示在教育政策方面中止台日人教育差別，提出一視同仁的「內台共學」政策，台灣美術教育也同時邁入新的里程。同年的八月九日，府城名畫家蔡錦添（1953年改名為草如）誕生於台南市普濟街（戰後更名為「人和街」）。其上有一姊，下有三個弟弟和三個妹妹，在兄弟姊妹中排行第二。父親蔡振昆是位精緻銅具的打銅師父，也能設計銅器的造型和紋飾；母親陳明花，是府城彩繪名師陳玉峰（畫家陳壽彝之父）之大姊，精擅刺繡，並曾在瓷器廠裡幫忙彩繪花鳥。可能得自雙親藝術細胞的遺傳，以及從小家庭環境的潛移默化所致，孩童時期的蔡

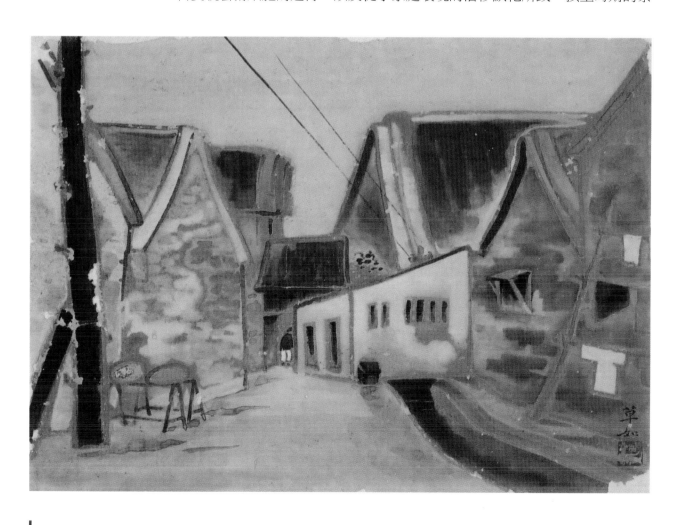

草如，就很愛畫圖。蔡父看出錦添對於繪畫的才華和興趣，雖然家中食指浩繁，仍然常攔下過路之舊貨郎，尋寶式地蒐購其中之美術書刊或畫頁，供他參考與學習。

早慧的繪畫才能

一九二七年蔡草如進入台南第二公學校（今立仁國小）就讀，公學校有圖畫課，對於蔡草如而言正好如魚得水一般，公學校的圖畫課不但讓他在同儕當中脫穎而出，更受到老師的讚許。蔡草如不知是否受到美術書刊或畫頁的啟發，也可能是他個人特殊的繪畫潛質所致，才能使他在圖畫課有此好成績。據其長子國偉所述，蔡草如於公學校五年級時，應導師松下惠先生的命題，對著鏡子作「自畫像」，可能畫法的呈現遠超同年齡層，因而被另一位老師硬指為大人所代筆。此外，一九六二年蔡草如曾依自己公學校時期的寫生稿而以膠彩重畫〈舊巷〉一作（實景現已拆遷重建），從畫面建築物結構、材質特色之清楚紀錄，可以想見，兒童時期的蔡草如，已然具有一定程度的手、眼協調的觀察寫生能力以及作畫習慣。甚至到了六年級時，在一次全台宣傳畫比賽中獲得第一名，獲頒的獎金剛好足夠他支付參加到台北畢業旅行的費用，因而更增強了他抱定以繪畫為終生志業的願望和決心。

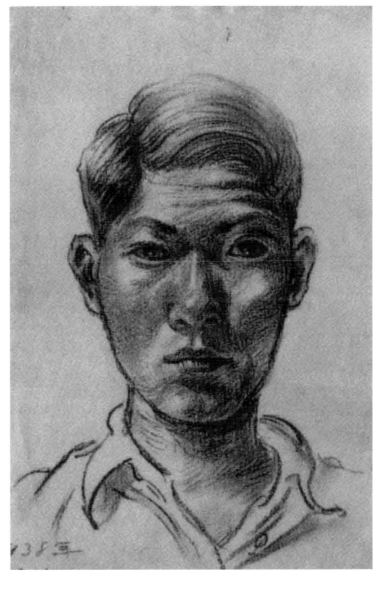

蔡草如十九歲時自畫像，繪於1938年。（蔡草如家屬藏）

傳統民俗繪畫的薰陶

[下圖]
蔡草如　佛像畫畫稿
蔡草如家屬藏

[右頁左圖]
蔡草如　觀世音菩薩
1990年　紙本、墨彩
133×70cm
台南徐義堂先生藏

[右頁右圖]
陳玉峰　四神之二土地公
1960年　彩墨
133.5×66.7cm
北港朝天宮藏

　　公學校畢業之初，在特殊機緣下得識任教於長榮中學的前輩西畫家廖繼春，當時廖繼春畢業於東京美術學校，曾以油畫作品多次獲「台展」特選獎，也多次入選「帝展」，並獲台展聘為審查委員，在台籍洋畫家當中，當時堪稱最高榮譽。蔡草如多次拿著觀摩自學的水彩畫作向廖繼春請益，幾經點撥，因而得以窺得水彩畫之門徑和要領。到了十九歲（1938年）時，為了分擔家計起見，遂追隨母舅陳玉峰（1900-1964年）學習民俗道釋畫。陳氏本名延祿，人稱「祿仔司」、「祿仔仙」，與同門的潘春源，堪稱二十世紀前半葉南台灣最具代表性的兩位民俗道釋畫師，以廟宇彩繪及神像繪製為業。

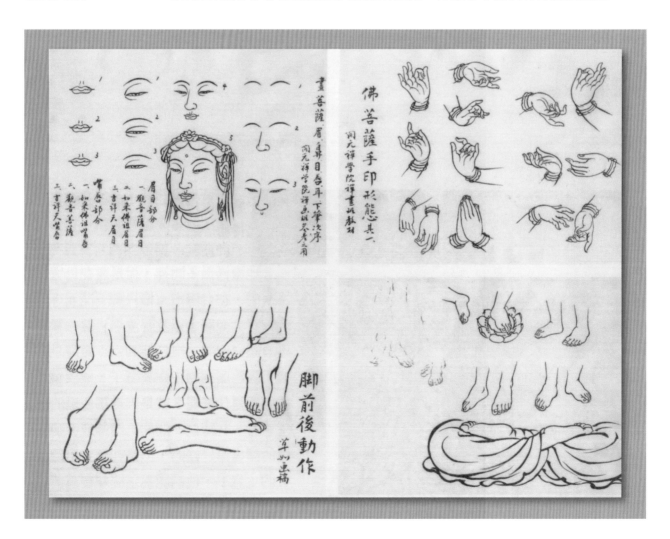

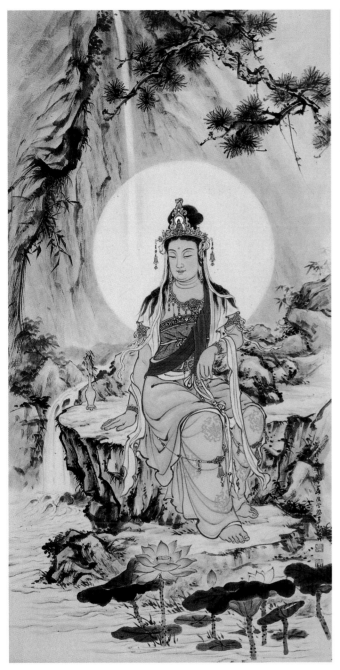

　　蔡草如追隨陳玉峰學畫，也循著傳統民俗藝匠之傳習步驟，先從打掃、整理、準備工具、顏料等雜碎勞務入手，初期僅能伺機在一旁看著師傅作畫而揣摩學習，既未獲分配工作桌，也無正式的指導。不過由於蔡草如學畫之動機強烈，又有水彩畫和素描基礎，再加上生來極具繪畫天賦，因而半年以後竟然能畫出讓陳玉峰感到訝異而且認可的道釋畫作品。

蔡草如於1985年為福隆宮
繪製雲龍壁畫

不久，高雄下茄萣白沙崙有間寺廟委託陳玉峰彩繪門神，據說該寺廟的廟祝說話比較會捉弄人，讓陳氏感到有些躊躇，眼看著外甥蔡草如的畫藝已然極具造詣，遂靈機一動，派遣蔡草如前往承接繪製的任務。當時該寺廟的廟祝希望蔡草如以降龍、伏虎兩位尊者畫兩扇廟門，有別於一般寺廟以秦叔寶和尉遲恭繪製門神。蔡草如謙和的個性，誠懇而認真的作畫態度，以及紮實的筆上功夫感動了廟祝，不但與他互動融洽，聊得很開心，甚至廟祝還應蔡草如之請求而充當臨時模特兒，擺出兩位尊者降龍和伏虎的姿態動作，讓他參考打稿子，兩人也因而成為好朋友。年僅二十而且入門僅半年的蔡草如，其初試啼聲的廟宇彩繪就能圓滿完成任務，自然讓陳玉峰大為刮目相看，自此開始經常帶著這位高徒到各處承接廟宇彩繪的工作。可惜蔡草如當年這對廟宇彩繪處女作，早已隨廟宇的拆除而杳然無蹤了。

廟宇彩繪及民俗道釋畫，往往涉及許多中國歷史典故以及神話傳說，要深入題材內涵，往往需要有一定程度的漢學素養。或許基於上述的緣故，蔡草如在擔任民俗道釋畫師之同時，也常利用晚間前往台南商業專修學校學習北京話。

負笈東瀛，提升繪畫的深度和廣度

一九四一年十二月太平洋戰爭爆發，日本對美國宣戰，局勢更趨緊張。日本殖民政府在台更加積極推動皇民化運動，也大量徵調台籍青年入伍，民間物資極為困窘，廟宇彩繪工作也幾乎完全停頓。當此之際，蔡草如認真思考常民藝術的民俗道釋彩繪創作面，以及生涯發展面所遭遇之瓶頸問題。日

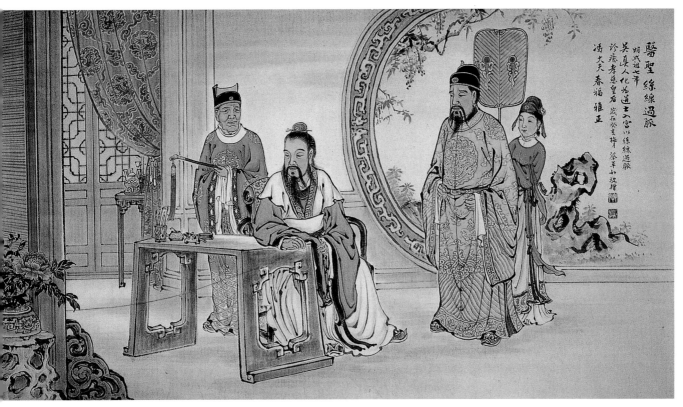

蔡草如　醫聖絲線過脈　1983年　紙本、墨彩　69×133cm　台南馮春福先生藏

蔡草如就讀於川端畫學校時的學生證

治時期台灣畫界，諸多留日畫家在台展、府展以至於日本帝展的亮眼表現讓他格外嚮往，當時父親已不在人世，遂與母親商量，在母親的鼓勵和贊助之下，終於在一九四三年六月東渡日本學畫。據蔡國偉之描述，當蔡草如抵達基隆港將登船時，遭到碼頭憲兵阻擋，要他即刻入伍支援南洋戰場，經過蔡草如出示東京川端畫學校入學許可，以及參加美術展覽之獎狀後，才終於放行。

蔡草如於1956年受託繪製之〈蔡祥先生像〉

在日本東京川端畫學校，蔡草如就讀夜間部日本畫科，他白天就業，經應徵進入情報局擔任繪製插圖的基層工作，如此半工半讀以支撐開銷。川端畫學校日本畫科當時有小松均、岩田光壺、川端玉雪、玉井德太郎等人任教，教學內容係以具渾潤筆趣墨韻的四條派寫生畫風，以及以膠敷彩的日本畫為主。此外在日本時期，可能由於工作之需要，蔡草如仍透過觀摩、自學的管道充實水彩畫素養。就學川端畫學校兩年左右，校舍在美軍空襲之下毀於戰火而停辦。未久日本戰敗投降，美軍旋即進駐日本，蔡草如在短暫失業之際，又以素描作品通過甄選而得以在美軍駐軍俱樂部擔任幾個月的美術企劃工作，到了一九四六年四月下旬才歸台返鄉。旅日三年期間，堪稱蔡草如拓展視野、提升繪畫的深度和廣度之重要關鍵時期。

返台之初，時值二十八歲身為長子的蔡草如，為了肩負家計起見，遂再度跟隨師傅陳玉峰一起承接廟宇彩繪工作。此外為了增加收入，同時也替人繪製肖像畫、神像畫以至於賀年卡的設計等，從他一九五六年所畫〈蔡祥先

生油畫像〉可看出雖屬古典風格，但其雙目炯炯有神。已然到達形神兼備之境地。另一方面，一九四六年第一屆全省美展的開辦，也激發了蔡草如挑戰的鬥志，在工作之餘，他特別繪製了一件〈伯樂相馬〉的人物鞍馬作品參加國畫部，順利獲得入選，信心因而大增。此後，蔡草如逐漸將重心擺在全省美展和台陽美展這兩個分屬政府公辦，以及民間公募的全台性最高指標的美展，而且很快地締造了罕人能及的佳績。

屢獲官辦美展的肯定

從戰後第一屆省展開始，蔡草如始終未曾在省展中缺席，尤其從一九四八年（第三屆）至一九五八年（第十三屆）的十年，正值他三十到

1944年於日本東京與移動展協會同仁合影（後排左二為蔡草如）

四十歲之間，堪稱密集獲獎的黃金十年。這十年之間，他累計榮獲省展國畫部四次特選主席獎第一名（第四、八、十一、十三屆），兩次主席獎第二名（第十、十二屆），一次學產會獎（第三屆），一次文協獎（第六屆）；此外，在台陽美展方面也獲得三次台陽獎（首獎，第十六、十七、二十屆）。以一個與評審委員毫無師承淵源的南台灣畫家，能獲前述兩大美展如此高度的肯定，確屬不易；另方面也說明了當時兩大美展審查機制仍具有相當程度之公平性。由於其參展資歷之優異，蔡草如不但獲台陽美術協會邀請加入會員行列，而且從一九六〇年的第十五屆省展開始正式獲聘為評審委員。

蔡草如，攝於1958年十三屆全省美展會場。

▍藝術上的分期點

檢視蔡草如的純藝術畫作，大概可以一九五八年做為分期點，在此之前，積極參與競獎，作品以膠彩為主，畫幅較大，完成度高，而且顯見旺盛的企圖心。其膠彩畫顏色很少厚塗（據蔡國偉表示，係考量厚塗顏料日久容易龜裂剝落之緣故），本期顏料更多屬薄塗，但仍營造出相當程度的厚實感。尤其特殊的是他在本期膠彩畫明顯地結合較多的水墨畫筆墨技法，線條表現機能以及墨韻之層次感顯得格外彰顯，將水墨、水彩及膠彩三種畫法結合得頗為自然，光影的表現更是其拿手的特質。

台南市國畫
研究會成立
大會合影紀
念

1964年第
一屆國風畫
展全體會員
與顧問合
影（前排坐
者右二為蔡
草如，右四
為顧問邵
禹）

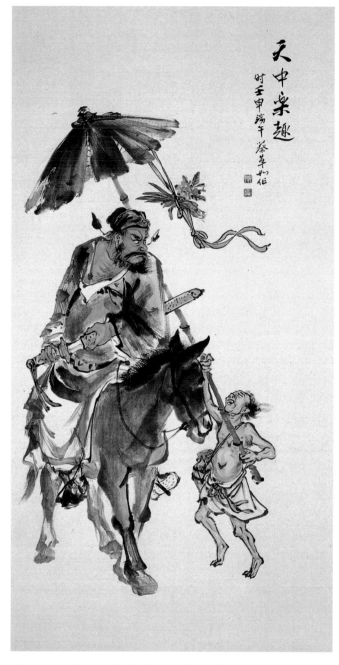

在省展地位崇高的年代，從評審委員不輕易更替之超穩定性的人事結構體制中，晉升為省展評審委員，無疑讓蔡草如建立起全台畫壇的高知名度與地位，從此不但肩負掄材重責，畫作再也無需經過評審，可以任憑自己意願畫自己想畫的風格。檢視其畫作，一九五八年以後可以明顯看出膠彩、水墨畫作之分流發展，其廟宇彩繪和民俗道釋畫也更具信心而發展出自我風格來。

在水墨畫方面，他在一九六四年年初結合台南地區水墨畫和書法界人士，創立發起「台南市國畫研究會」，每年舉辦「國風畫展」，獲公推為理事長，帶領畫會三十年，致力於水墨寫生畫風之推展，營造出有別於北、中部的特殊水墨畫群體風格導向。

在膠彩畫方面，其以往接近傳統水墨的書法性線條表現機能逐漸隱退，線條較趨理性，色彩更加厚重，對比更趨強烈，強而有力之中，帶有一股樸實的台灣味。

值得留意的是，雖然貴為省展評審委員的身分，本時期蔡草如參與廟宇

蔡草如　天中樂趣
1992年　紙本、墨彩
133×70cm
台南顏長裕先生藏

[右頁圖]

蔡草如　降龍尊者
1987年　紙本、膠彩
129×88cm
國立台灣美術館藏

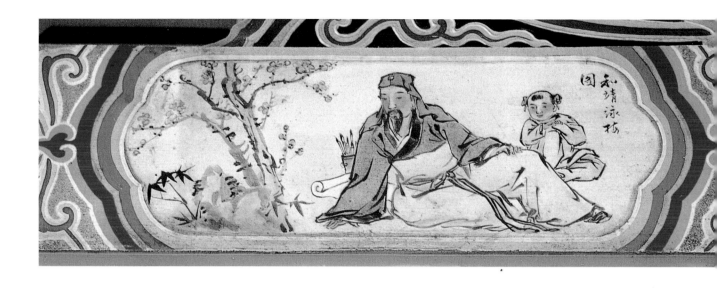

[上圖]
蔡草如　和靖詠梅圖
1974年　墨彩樑枋畫
25×52cm
台南市和意堂藏

[下圖]
蔡草如
石板西港慶安宮──
冒刃衛姑　1973年
92×112cm

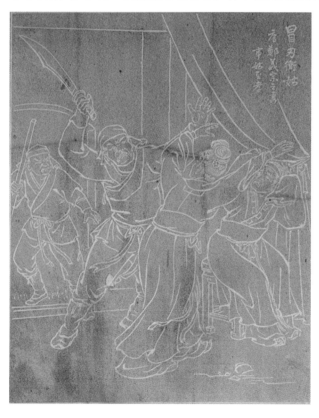

[右頁圖]
蔡草如　韋馱、伽藍
1972年　門神彩繪
295×240cm
台南市開元寺藏

彩繪及製作石版畫之次數仍然相當密集，他畫門神和金剛護法，在頭部背面都會加畫昊光，有別於一般道釋畫僅在佛和菩薩頭部背面加昊光之情形，甚至在畫揚起之飄帶與昊光交疊之部分，也特意畫出透明狀，發揮其光影表現之一貫特色。到了七十歲以後，他再也不畫廟宇彩繪，其原因一方面基於廟宇彩繪保存不易，更往往由於主事者不懂重視文化財，常隨建築體翻修而重新粉刷覆蓋或更換；另方面體力的不勝負荷也是因素之一。

一九八八年以後，蔡草如雖不再繪製廟宇彩繪和石版畫，然而紙絹材質的民俗道釋畫作仍然持續進行；這類作品，格外講究造形構圖的嚴謹、氣勢的營造，以及光影的表現。對於家喻戶曉的常見題材（如關羽的〈夜讀春秋〉，見52頁），仍然找人擺姿勢供他觀察，甚至往

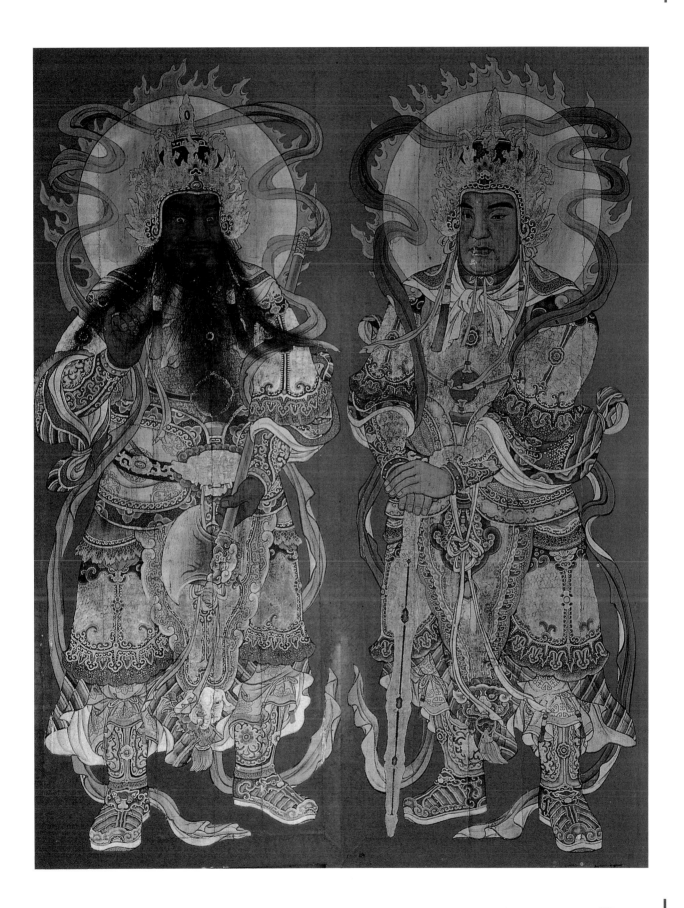

蔡草如　沙洲　1992年
紙本、膠彩　60×90cm
台南方先生藏

往數易其稿以求至當，其造詣之高及製作態度之嚴謹，遠非其他道釋畫師之所及。在膠彩畫方面，其晚年造形和色彩更趨主觀表現，畫面結構有較大的開闊，常營造神祕的氛圍，畫境更趨沉靜幽玄，有非常濃郁的個人主觀意象和深沉的思維。行政院文建會曾於一九九〇年代初期有意頒贈蔡草如「民族藝術薪傳獎」，以表揚他在廟宇彩繪以及道釋畫之成就，卻始終為他堅持婉拒而建議獎勵其他更為投入這方面的畫師，顯見在其心目中，純藝術仍屬主要，同時也可看出他淡泊無爭的寬闊心胸。

▌反映出台灣文化的質樸人文精神

根據多位認識蔡草如的人之描述，都認為他溫和、謙厚、淡泊無爭、待人誠懇、提攜後進，誠然深具長者風範，而這種人格特質多少也顯現在他的畫風裡頭。

長久以來為了支撐家計，他繪製了不少廟宇彩繪、道釋畫及肖像畫等常民藝術作品，然而他卻以創作精緻藝術的深度思維和用心態度去經營作品，俗中見雅，賦予畫作獨特的生命力。為了理想，他更醉心於精緻藝術的膠彩和水墨畫之創作，從觀察自然中提煉創作元素，也相當程度反映了潛藏於常民藝術中的台灣文化母胎層的質樸人文精神。

蔡草如於1989年榮獲教育部長郭為藩先生頒贈林本源中華文化教育獎

在兼顧理想與現實之下，他活用水墨、膠彩、水彩、蠟筆、甚至油畫等各種不同材質特性，相輔相成，心手相應，發展出頗為獨特的個人畫風，堪稱是位傑出的全方位畫家，也是戰後以來省展所培育出最具指標性的卓越畫家之一。

　　戰後以來在南台灣膠彩和水墨畫界，草如先生始終是重要的核心人物。尤其對於台南地區寫生水墨畫風之形成和推展，更是扮演著舉足輕重的關鍵地位，其人其藝，都堪稱典範。

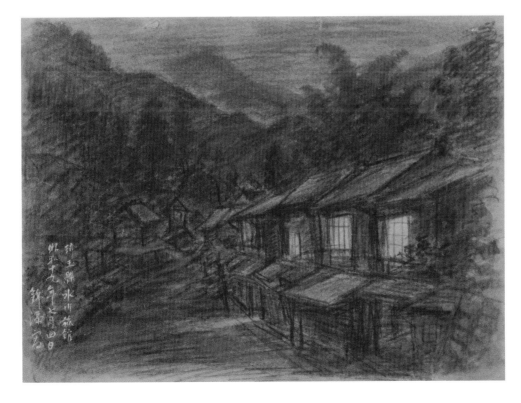

蔡草如　夜　1944年
水墨、蠟筆紙本
24.5×33cm
國立台灣美術館藏

Ⅲ●
蔡草如
作品欣賞及解析

蔡草如　蒼穹

1954年　紙本、膠彩　84×60cm　蔡草如家屬藏

中央政府遷台初期，台灣的備戰氛圍相當緊繃，台南軍用機場的軍機，常出現在天空。蔡草如這件作品，是從台南孔廟老莿桐樹下仰視取景，觀察視線循著主幹分枝而出之粗枝、細枝、枝梢，進而帶向雲天，台南孔廟正位軍機航線下，經常可以看到軍機飛掠而過，以及伴隨著的迅雷般的噪音。突然，一架噴射戰鬥機急速劃破長空，機尾噴出之氣體拖得很長而未散，顯見速度之快，而且似乎隱約可以感受到飛機從頭頂上呼嘯而過之噪音。此畫妙用仰角透視，以及光影的表現，因而空間感、立體感和氣氛之營造均甚突出。莿桐枝幹及飛機之飛行動線都採斜線構圖，更增畫面動勢，雖以膠彩為主，卻頗具水墨畫的筆趣和墨韻，畫面頗能反映時代之氛圍。

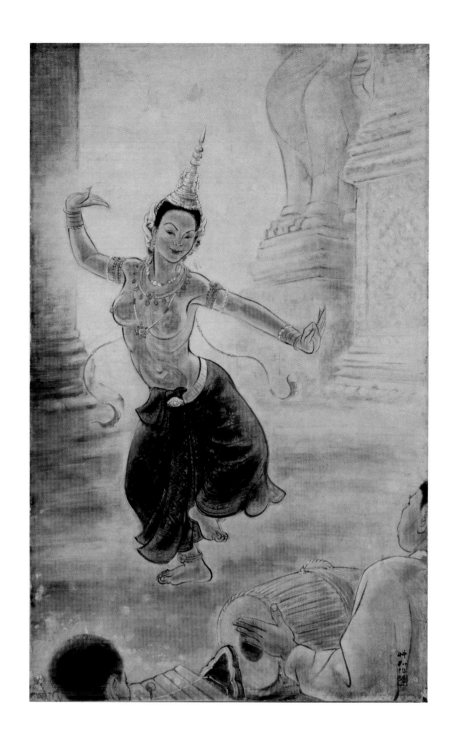

蔡草如　熱舞

1955年　紙本、膠彩　154.4×95cm　高雄市立美術館藏

　　蔡草如的〈熱舞〉有兩件，此畫為其中較大幅的一件，屬膠彩作品，曾於一九五五年參加第十屆全省美展獲主席獎第二名，現藏於高雄市立美術館；另一件構圖極為相近但規格較小的蠟筆加水彩的習作，現藏於國立台灣美術館。此畫以東南亞名勝吳哥窟為場景，畫一極具異國民族特色妝扮的上空舞孃，隨著音樂節奏而婆娑起舞，身軀以三折式表現，舞姿曼妙而極具動勢和節奏感，與右下角前景擊鼓樂師的姿態動作呼應得非常巧妙。舞孃舉腿伸臂，單足站立斜身扭腰，眼波流轉而面帶微笑，帶有一種奇譎媚態的異國風情，背景的石雕古蹟場景，更襯托出神祕氣氛，在蔡草如歷年畫作中，是相當特殊的一件。

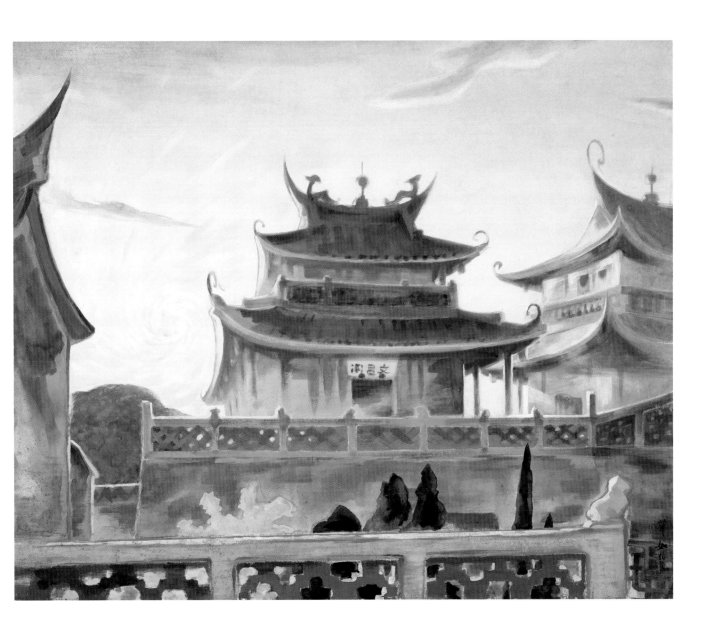

蔡草如　赤崁朝旭

1958年　紙本、膠彩　86×70cm　臺南市美術館收藏

　　此圖從赤崁街仰眺赤崁樓，於夏日清晨捕捉旭日東升時刻之情景，文昌閣聳立畫面正中央，成為畫面焦點，朝陽宛如急速旋轉的火球一般，從文昌閣左後方綻射出漩渦狀金芒，其逆光照射的光影氛圍，籠罩整個畫面，或許為了凸顯光影效果之考量，這件作品的線條表現機能頗為低調，讓色彩和明暗之變化來烘托光影效果。也由於清晨的逆光表現，因而依照現場視覺經驗而降低彩度及景物細節之清晰度。左側翹脊者是蓬壺書院建築體，遠景盛開鳳凰花處就是成功國小，也點出了夏日時節。當年赤崁樓之正門設在赤崁街，一九六〇年代中期才調整到民族路。此圖同時也紀錄了戰後初期赤崁樓之原貌。

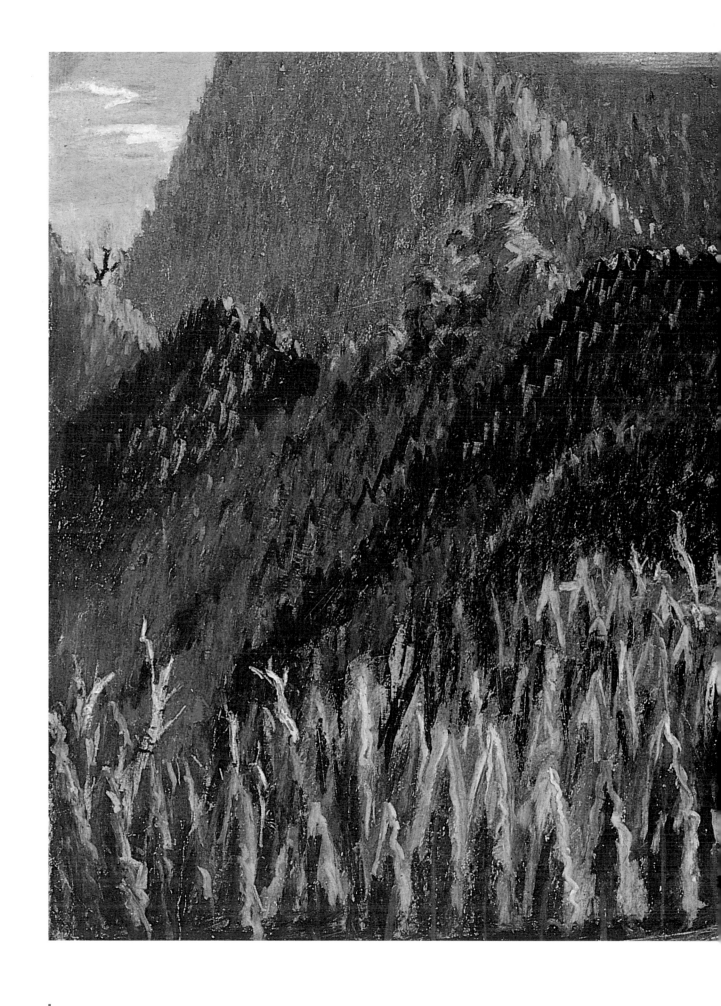

蔡草如　曙光

1958年　紙本、蠟筆

38×26cm

國立台灣美術館藏

　　此畫為蔡草如於
一九五八年獲第十三屆全省
美展特選主席獎第一名的畫
作草稿。當年蔡草如專程前
往奮起湖寫生取景,據蔡國
偉之描述,當時草如先生除
了速寫多幅草稿之外,大部
分時間多用心於凝神觀照,
感受山林景緻的造化之妙。
夜晚借宿山村民宅時,心血
來潮綜合白天之速寫稿以及
觀察心得,以蠟筆畫成此
圖。畫中地平線壓低至右下
角落,山勢雄偉,杉林綿密
而深厚。破曉曙光照射,讓
畫面產生強明之對比效果,
以及色彩層次的豐富變化。
全畫顯得厚實而有力,畫面
雖小,張力卻相當可觀。返
家之後,蔡草如再以膠彩畫
成大幅的正式作品參加省展
而奪魁。當年該膠彩畫作品
獲省政府購藏之後,迄今已
然下落不明。

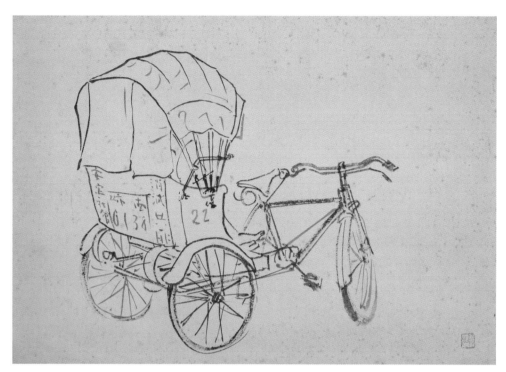

蔡草如以水墨勾勒成的三輪車（蔡國偉提供）

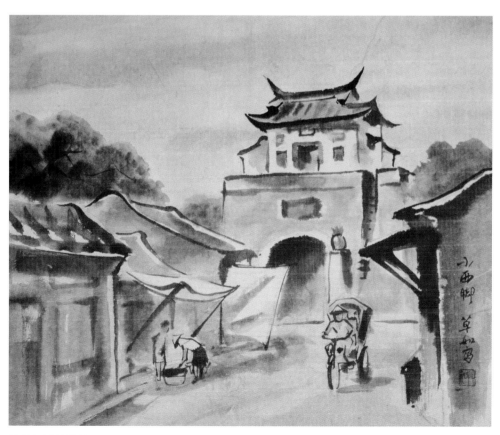

蔡草如繪於靖波門另一視角之作〈小西腳〉（蔡國偉提供）

蔡草如　靖波門

1959年　水墨紙本　60.2×90.3cm　國立台灣美術館藏

　　靖波門又名小西門，建於乾隆年間，門額上題「靖波門」，內門刻「小西門」，原址位於台南市西門路和府前路的交叉點附近。一九六〇年代末期，由於道路拓寬而遷移，目前安置於國立成功大學光復校區內。

　　此一景點蔡草如曾多次前往速寫，同時也畫過相近構圖的幾件正式水墨作品。此畫作於一九五九年，為蔡草如以免審查身分參加第十四屆全省美展國畫部的作品（翌年蔡草如即升任評審委員）。此圖用筆雋爽流利，墨韻清潤而富於節奏感，點景人物有閒聊候客的三輪車伕，以及各類工作中的市井小民，勾畫簡練而傳神，極為生動有趣，為畫面增添不少生意。全畫筆簡而意全，空靈而自然，是蔡草如此一系列作品中頗具代表性的一件。

蔡草如〈綠庭〉一作蠟筆草圖

蔡草如　綠庭

1962年　紙本、膠彩　110×79cm　蔡草如家屬藏

　　曾任台南第四信用合作社理事主席的紹禹銘先生是草如先生的好友，其住宅座落於台南市忠義路巷內的崇安街，一九六〇年代初期，其宅院內具洋式噴水池的庭園造景讓蔡草如極感興趣，遂取景特寫納入畫中（此畫另有蠟筆速寫稿，現藏國立台灣美術館）。此畫以美國進口的牛皮紙為底紙，用不透明的膠彩顏料作畫。雖然其顏料並未厚塗，但畫面仍顯得厚實而典雅。為了凸顯噴水池的涼意，蔡草如特別將遠景的石鋪地面改畫成草地，全幅以灰沉的草綠色為基調，色彩細膩而變化豐富，色感甚佳，與其好友陳永森（旅日名畫家）之色調，頗有相近之意趣。噴出之細水柱分散滴落於水面，漾起陣陣漣漪，天光水影描繪得頗為傳神，蔡式仍然運用其拿手的逆光畫法統攝畫面氛圍。右側池緣擺置的小盆白花，在畫面尤其發揮了畫龍點睛的平衡作用。

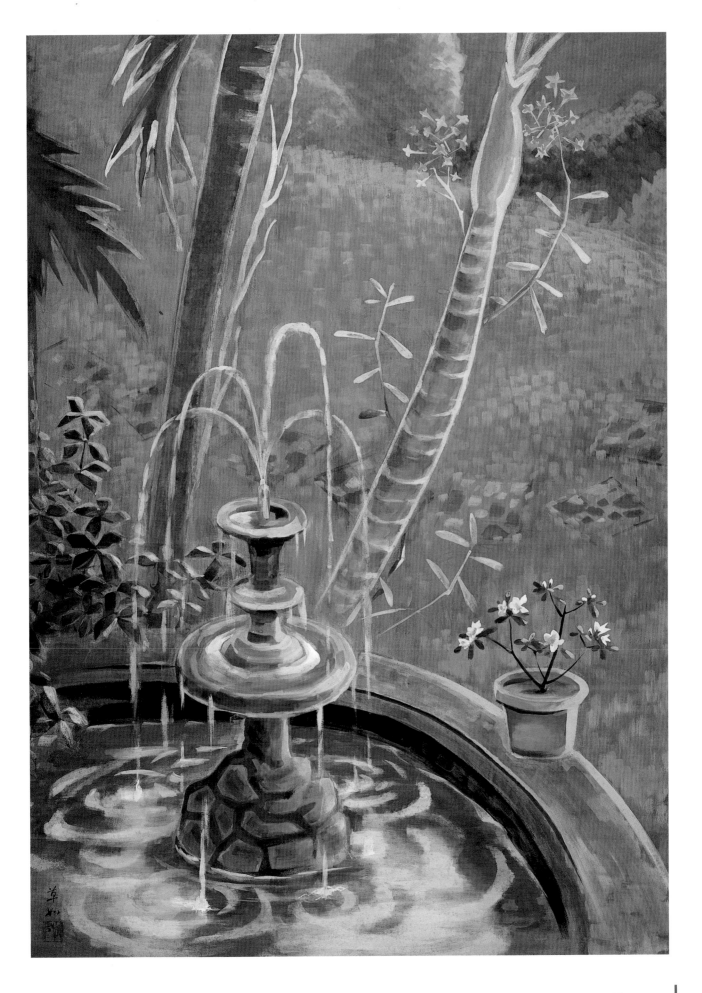

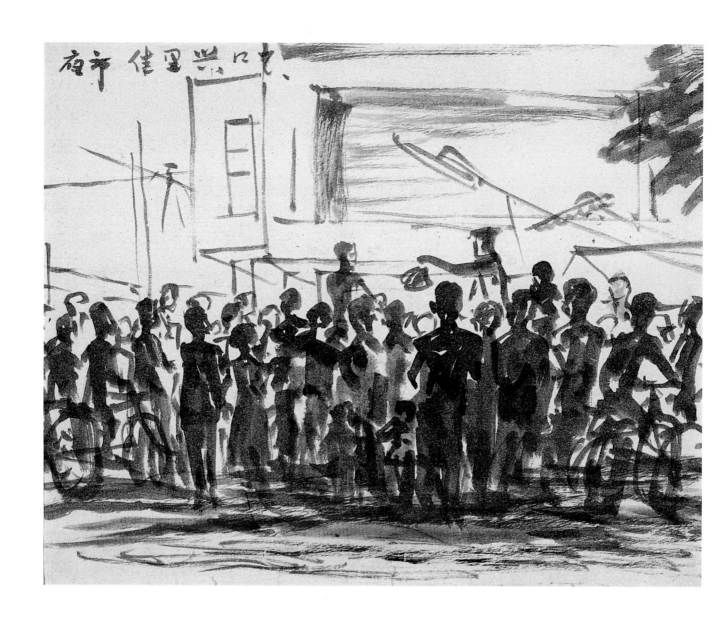

蔡草如　夜市

1963年　26×21cm　紙本、水墨　國立台灣美術館藏

　　此圖於佳里夜市以平視取景現場作水墨速寫，小販站在高處喊價叫賣香蕉，競價激烈，引來一群圍觀者，有騎著單車路過者，也有帶著小孩逛夜市者，均群聚圍觀競價、殺價之盛況。蔡草如顯然站在不遠處逆光取景。為補捉瞬間之動作姿態起見，此畫行筆快速而逸筆草草，顯見其素描功力之可觀，以及駕馭毛筆之得心應手。雖然畫面未經修飾整理，但是卻具有一種自然樸逸的率性天趣，毫不矯情。正如古人所謂「無意於佳，乃佳」之道理。蔡草如正式畫作之造形和構圖均講究嚴謹的經營態度，此畫雖僅屬速寫習作，但是卻別具活潑的生命力，仍屬有血有肉的精品。

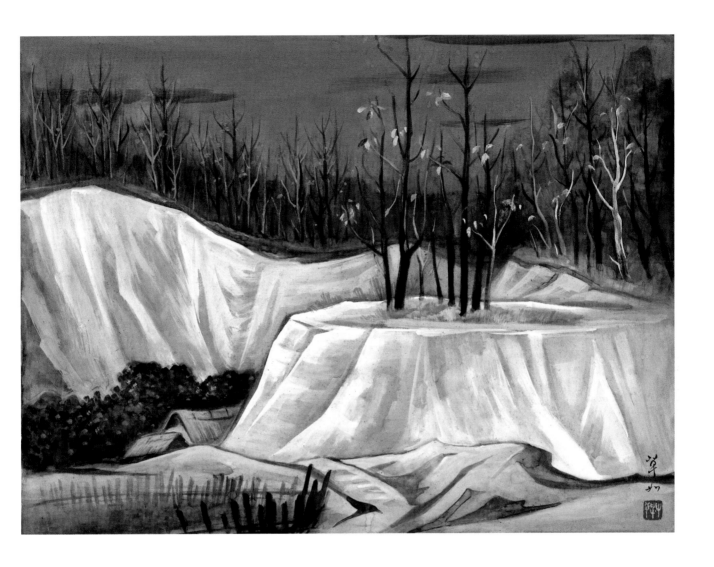

蔡草如　左鎮暮冬

1967年　絹本、膠彩　58×43cm　國立台灣美術館藏

　　此圖於一九六七年寒冬描繪左鎮一帶近於月世界惡地質的薄暮景緻（該景點目前已經因綠化而有所改變），為了凸顯山地土質之白，蔡草如特於赭石底色之表層，塗上一層白色胡粉，並藉助暗沉的藍天和樹林來產生強明有力的對比效果。構圖雖簡潔卻妙用S形斜線移動空間之法，因而能發揮更大的張力。部分枝幹因風沙的附著而罩上一層白色，連同山壁之白，有些彷彿下雪之情景。胭脂樹和枯草的橙黃、橙紅色調，對於畫面的寒意有溫度的調節作用。

　　整體色彩仍呈現蔡草如所擅長的用薄塗營造厚度感之手法，因而其豪健大方而宛如水墨的筆線趣味才得以彰顯。這件作品是以絹為基底材料，能在大開大闔的力度當中，顯見出微妙的層次感和細膩度，也堪稱蔡草如階段性代表作之一。

蔡草如　夏

1969年　紙本、膠彩　90×72cm　私人收藏

　　台南孔子廟是台南市重要的文化地標,鳳凰花是台南市的市花,此圖取景鳳凰花盛開時節的孔廟景緻,顯得別具意義。鳳凰花由火紅而橙紅、橙黃、黃橙、黃綠…之豐富色彩及明暗變化;色彩的表現,格外引人入勝。近景高聳的牌樓斑駁的白灰色調,對照高懸著「全台首學」匾額、深茶色系暗沉色調的遠景山門,營造出「線透視」及「大氣透視」的空間效果,也與鳳凰花之紅色系相互煥發,絢爛的鳳凰花搭配著古雅的建築物,發揮了強明對照兼具相輔相成的效果。在在顯示出畫家蔡草如運用色彩的功力,以及別出心裁的匠心獨運。

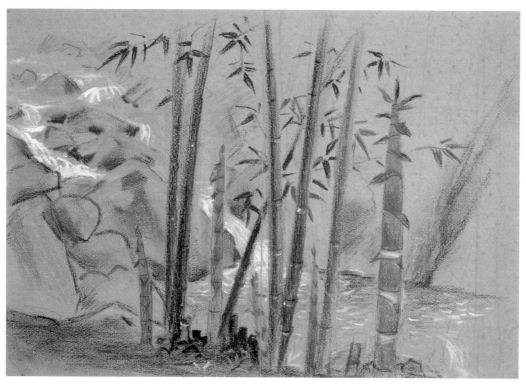

蔡草如　流韻　粉彩畫　26×37cm

此幅為目前收藏於國立台灣美術館的同題異材作品（蔡國偉提供）

蔡草如　流韻（右頁圖）

1974年　紙本、膠彩　86×66cm　國立台灣美術館藏

　　蔡草如的〈流韻〉目前國立台灣美術館典藏兩幅，一為膠彩、一為蠟筆所畫。蠟筆所畫
者畫於一九七〇年，僅八開大，屬速寫稿；膠彩畫才是正式作品，據蔡國偉說，此圖係取景
自竹崎一帶山谷竹林景緻。蔡草如以近距離俯視特寫取景，以山澗之流水為表現之畫眼。近

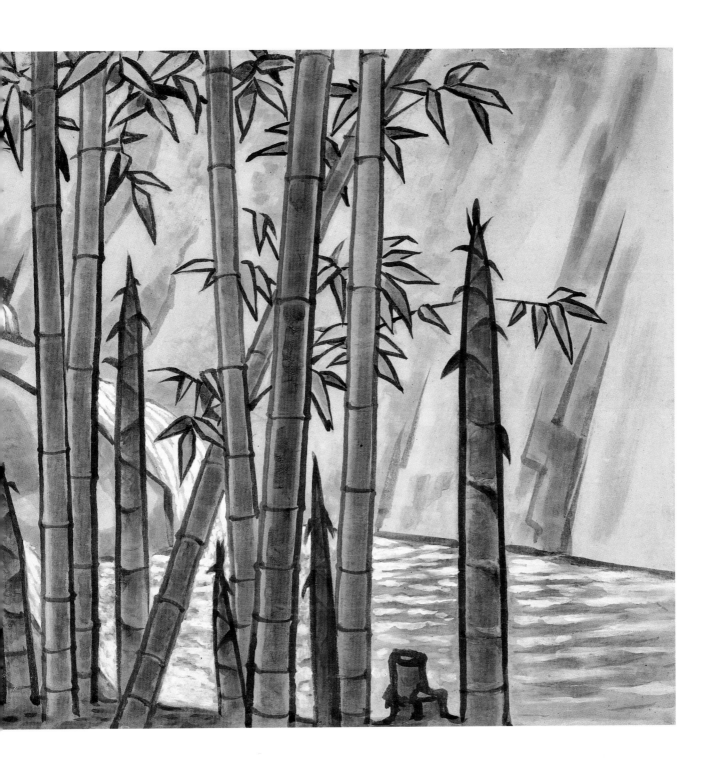

景用中鋒禿筆雙勾描畫竹幹、竹葉和竹筍，與山石和山壁之勾勒線條相當一致，樸厚而穩
實，全畫以黃褐色系統調，整體感頗為厚實而典雅。中景溪澗流水潺潺有聲，水的流動感表
現得相當傳神，動盪的水面隱約映照著竹影，虛實變化頗富韻致，為畫面添增生意和動能。

蔡草如於1960年所繪之母親側影素描稿（蔡國偉提供）

蔡草如　母親生前之回憶 （右頁圖）

1974年　紙本、墨彩　85×51cm　蔡草如家屬藏

　　蔡草如母親陳明花女士，是支持他學畫的重要支柱，草如先生平時也事母至孝。據蔡草如弟子楊智雄之描述：「因為他媽媽不讓他畫，她說：『老阿婆了，畫甚（什）麼像』。有一天（草如先生）趁她沒注意，用水墨畫一張背影素描，他母親過世時又畫了一幅臉部的素描。結合思親的深情創作完成母親生前的回憶。」目前蔡草如家屬仍然保存著一九六〇年五月蔡草如所畫蔡母轉頭背著臉的素描稿（見上圖）。

　　〈家母生前之回憶〉係從一九六〇年的素描稿改畫成正面微側的姿態，筆線極富彈性而造形嚴謹，堪稱形神兼備。蔡母裹小腳、著舊式唐衫，手執葉鞘扇，髮髻簪石榴花，疊腿坐在小竹椅上，神態悠閒而慈祥。可以看出蔡草如溫和氣質之源頭所自。

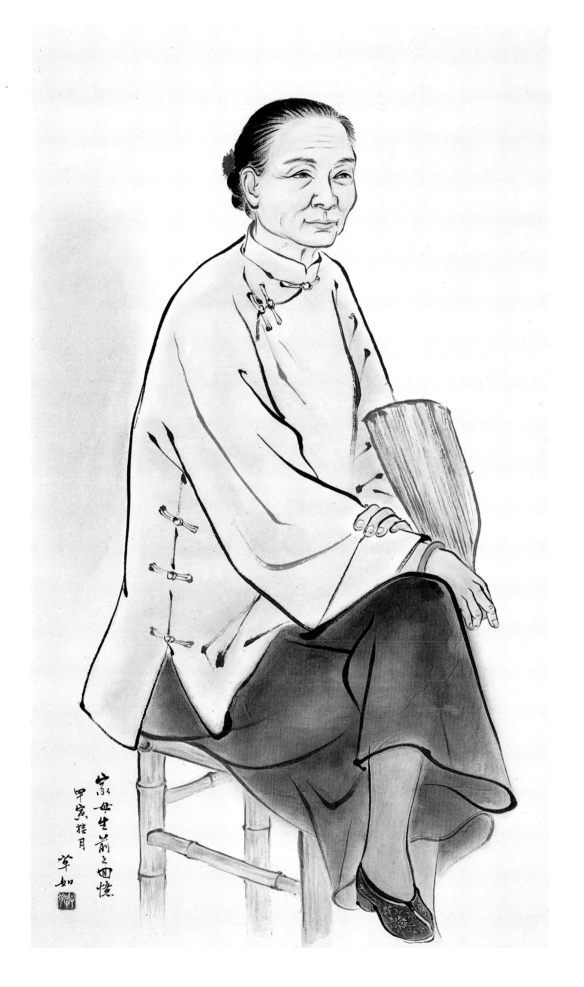

家母生前之回憶
甲寅桂月
草如

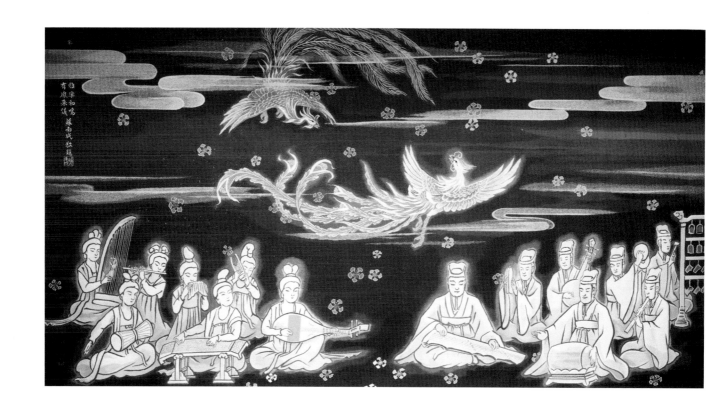

蔡草如　雅瑟和鳴・有鳳來儀

1984年　布幕織造　2000×1000cm　臺南市立臺南文化中心演藝廳藏

　　此圖係當年臺南市立臺南文化中心落成之際，應蘇南成市長之請託，為演藝廳所設計的
巨型布幕彩繪圖飾。蔡草如取材唐明皇引領宮廷男女樂師合奏之場景，據說為了繪製此畫，
蔡草如特別費心考證盛唐時期之樂師服飾及樂器造型。為增加畫面之浪漫氣氛，在上空加上
一對盤旋飛翔的彩鳳，以及大和繪樣式的流動祥雲，滿天又陸續飄落府城市花──鳳凰花，與
合奏樂音之旋律相互呼應。在寶藍底色上，描金賦彩，格外顯得莊嚴又典雅。

　　蔡草如原稿係膠彩紙本，僅全開棉紙大小，現由蔡草如家屬收藏。此布幕係送日本織造
公司專業織造，高度保存了蔡草如原作之精神，是蔡草如以生活化呈現之一件特殊作品。

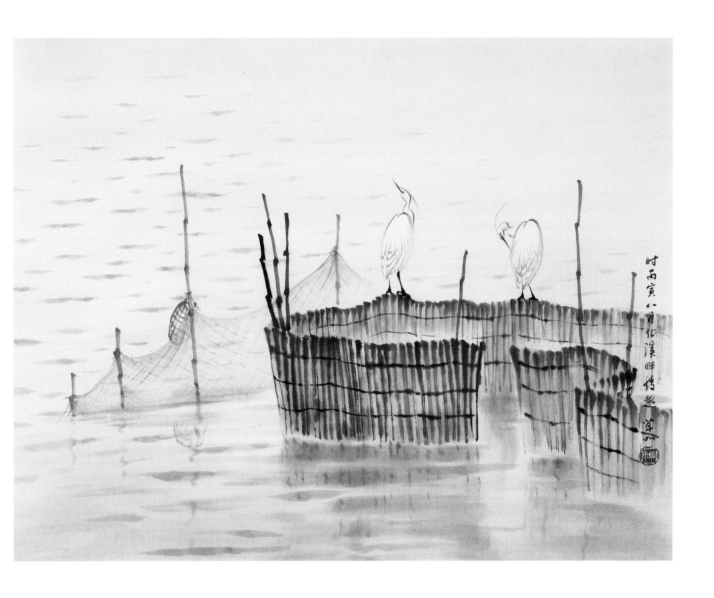

蔡草如　溪畔情趣

1986年　紙本、墨彩　74×57cm　紐約許鴻源藏

　　此幅取景自台南鹽水溪畔接近黃昏時刻，畫面聚焦於佇立在水面圍籬上的一對白鷺鷥，兩隻白鷺俯仰自得，姿勢從容優雅而隱含著相互呼應之聯貫動作。浮出水面之圍籬，以及稍遠之魚罟，呈現了當地捕魚裝置的特殊景緻。全畫以線條表現為主，蔡草如仍採一貫從實景觀察中提煉出自己的筆墨技法，用筆自然而毫不矯情，水紋和倒影之畫法更明顯地脫離了傳統技法之窠臼，看似簡單的點中帶拖之筆法，實則蘊藏著空間和光影之表現，蔡草如則舉重若輕，畫得很輕鬆而且也很自然，別具獨到的意趣。畫境簡淨而空靈，筆簡而意足，相當能夠巧妙地詮釋出當地景緻之特色。

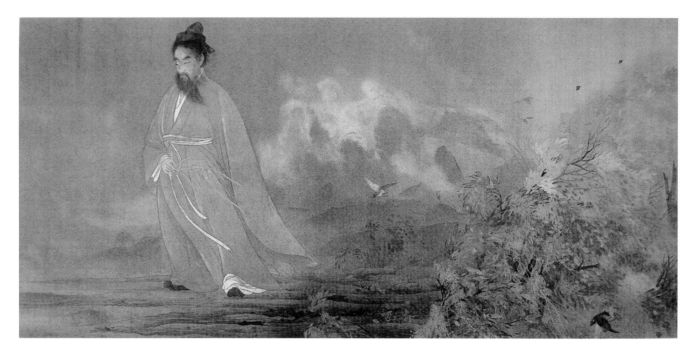

橫山大觀　屈原　1898　彩墨、絹　132.7×289.7cm

蔡草如　天問

1986年　紙本、彩墨　104×60cm　國立台灣美術館藏

　　戰國時期楚國三閭大夫屈原的愛國情操，以及其傳頌兩千多年的南方文學代表——《楚辭》，一直是古來知識分子景仰的典範。近代畫人如日本的橫山大觀和中國的傅抱石等人，都曾畫過非常經典的屈原造像。蔡草如此圖也將場景設定在「澤畔行吟」的沼澤地帶。屈原逆風仰首問天並高伸右臂，左手持劍，滿臉悲憤和無奈。強風自左上角迎面疾馳而下，屈原之鬚髮、衣袍以至於周遭之葦草都迎風飛舞，更增戲劇性的悲壯氛圍。屈原眼神和身形、手勢所營造而出的斜線構圖，搭配著風向，頗見動勢。此圖筆墨酣暢，生動自然，在蔡草如人物畫作之中，頗具代表性。

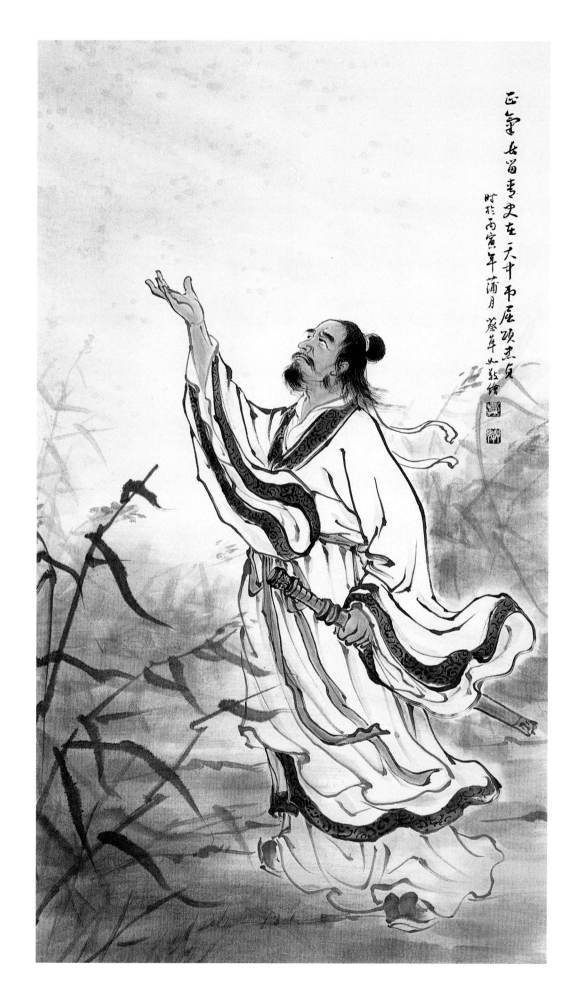

正氣長留當青史在　天中而屈原來見
時於丙寅年蒲月　蔡草如敬繪

（局部）

蔡草如　夜讀春秋

1988年　絹本、膠彩　112×213cm　私人收藏

　　蔡草如早年出身於民俗道釋畫師，製作道釋畫曾是他謀生的主要工作，因此其畢生繪製
的道釋畫作之數量極為可觀。相較於其他台灣民間道釋畫師，蔡草如的製作態度顯得格外嚴
謹，對於人物之神情、姿態、動作、服飾以至於相關之場景陳設等等，往往再三考證和斟
酌，甚至會找人當模特兒擺出姿勢，讓他深入觀察，以求姿態之精準。繪製一件正式作品
前，也往往數易其稿而不計工時和酬勞，因而畫作之嚴謹度，以及藝術性也往往為一般道釋
畫師之所難及。此畫係取材三國時代名將關羽〈夜讀春秋〉之一幕，關羽在道教中被奉為
「關聖帝君」，其忠義之氣節歷來備受全民景仰。畫中關羽專注閱讀《春秋》之神態威儀統
攝全畫氣勢，其背後周倉和關平之神態也頗為傳神，右側燭光所散發而出之光影氛圍，細膩
而優雅，畫境之優質誠然「俗中見雅」，堪稱民俗道釋畫之精品。

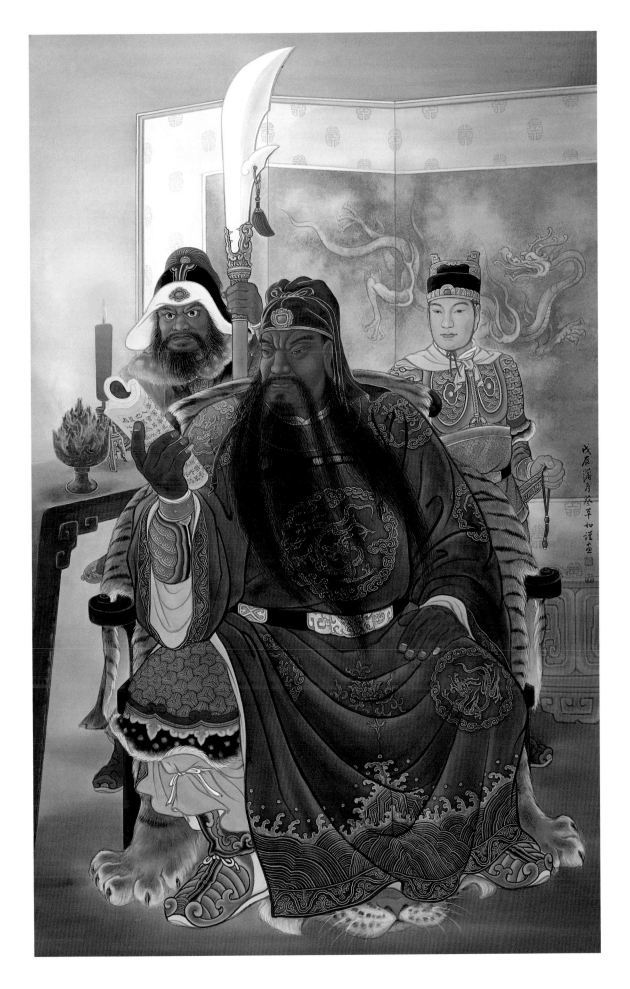

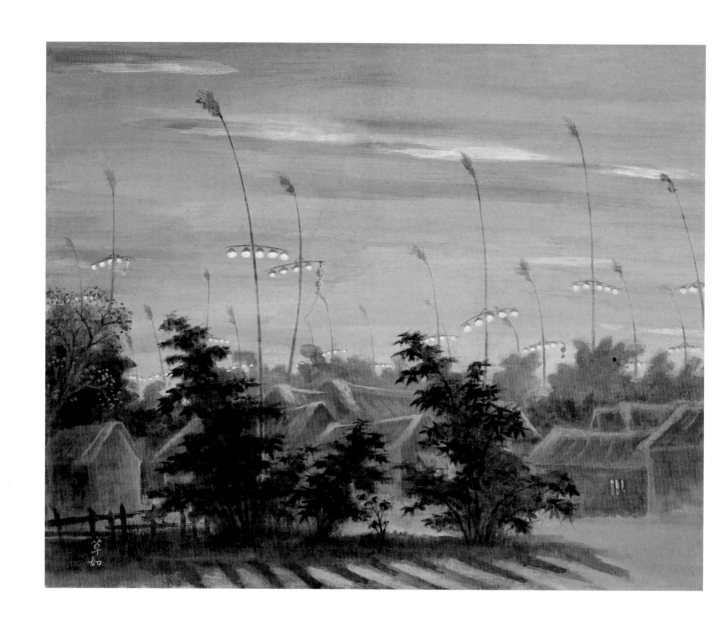

蔡草如　萬家燈火

1988年　紙本、膠彩　70×57cm　私人收藏

　　做（建）醮是台灣民間重要的宗教活動，其主旨包含著祈神酬恩、施鬼祭魂，以至於祈求風調雨順、國泰民安等，其儀式又隨著不同地區而不盡相同。此圖係取景自台南關廟建醮之夜景遠眺，當年大廟建醮時，家家戶戶依慣例都得「豎登篙」，以祈求平安。據蔡草如長子國偉先生告訴筆者：「當年父親從該社區對面樓上往下俯眺取景」。諸多燈篙所懸掛的黃色圓形燈籠，每一盞燈代表一個男丁，從畫面中可見各燈篙上燈籠遍布，顯示出當時當地人丁之旺盛。夜景中的柔和燈光效果，一向是畫家具挑戰性的題材，在傳統水墨畫中更是罕見。蔡草如這件膠彩作品畫得宛如水墨畫一般，將夜涼如水的夜空下萬家燈火，靜謐之中隱含著熱鬧之微妙氣氛掌握得恰到好處，也紀錄了關廟地區建醮夜景之特殊景緻。

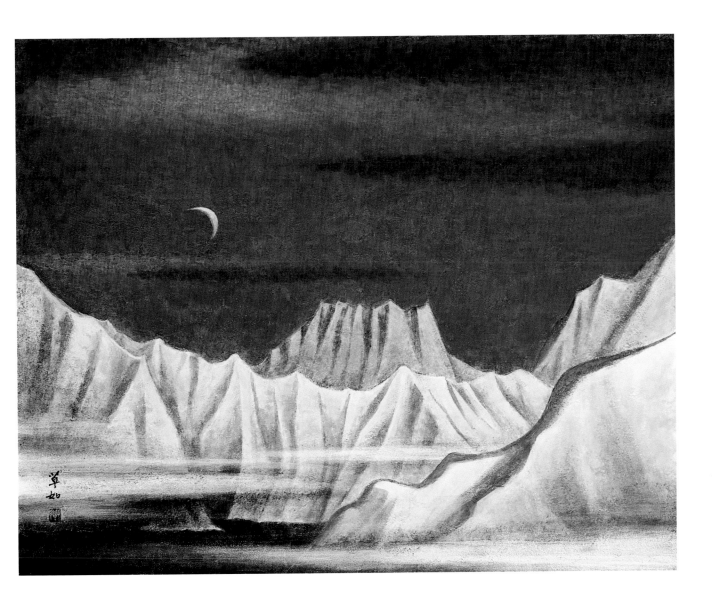

蔡草如　月世界

1994年　紙本、膠彩　90.9×72.7cm　私人收藏

　　據蔡國偉先生所說，此畫是草如先生晚年感到比較合意的作品之一。燕巢月世界和左鎮之類的惡地質，常為晚近台灣畫家們取材之景點，蔡草如也曾嘗試用不同材質畫過不少相關題材作品。其早年多比較詳細地交待山體塊面結構以及脈絡和肌理，晚年則加入較多的個人主觀意匠。此畫以大幅面作近於半抽象的精簡，橙黃色的山體明度甚高，與深藍色系的天幕及接近黑色卻又富透明感的水面形成強烈的對比，天邊一彎新月，與夜空之雲彩、山腰之嵐氣和水面的倒影等，營造出沉靜幽寂的意境，煥發出相當之張力。

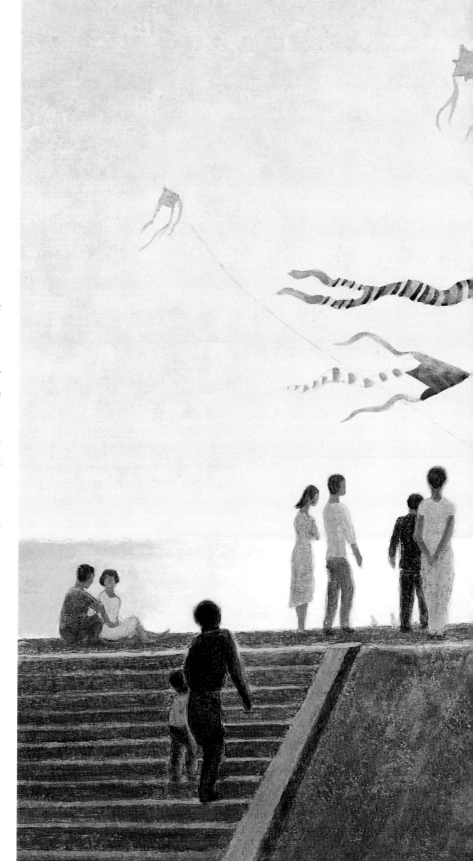

蔡草如　假日的黃金海岸

1994年　紙本、膠彩
65×91cm　私人收藏

鄰近台南和高雄交界的黃金海岸，由於空間開放、視野開闊，以及交通便捷之緣故，經常擠滿了遊客，假日更加熱鬧。此圖以堤岸上放風箏的景象作為描繪之焦點。在晴空無雲的好天氣下，各式風箏迎風飛舞，帶出了畫面的律動感。基本上蔡草如是從堤岸下仰視描繪堤上人物，然而畫海面時，似乎又升高了觀察立足點而用俯視角度，以凸顯海景特色。畫中人物大多以兩人為一組，彼此之互動以及各組間之隱約呼應關係都處理得很巧妙。畫中線條的功能已大幅度消退，採用色塊混融表現的膠彩畫手法，色彩簡淨中蘊含著變化。堤岸表現粗硬而斑駁之質感，以及海面的光影，也都描繪得相當傳神。

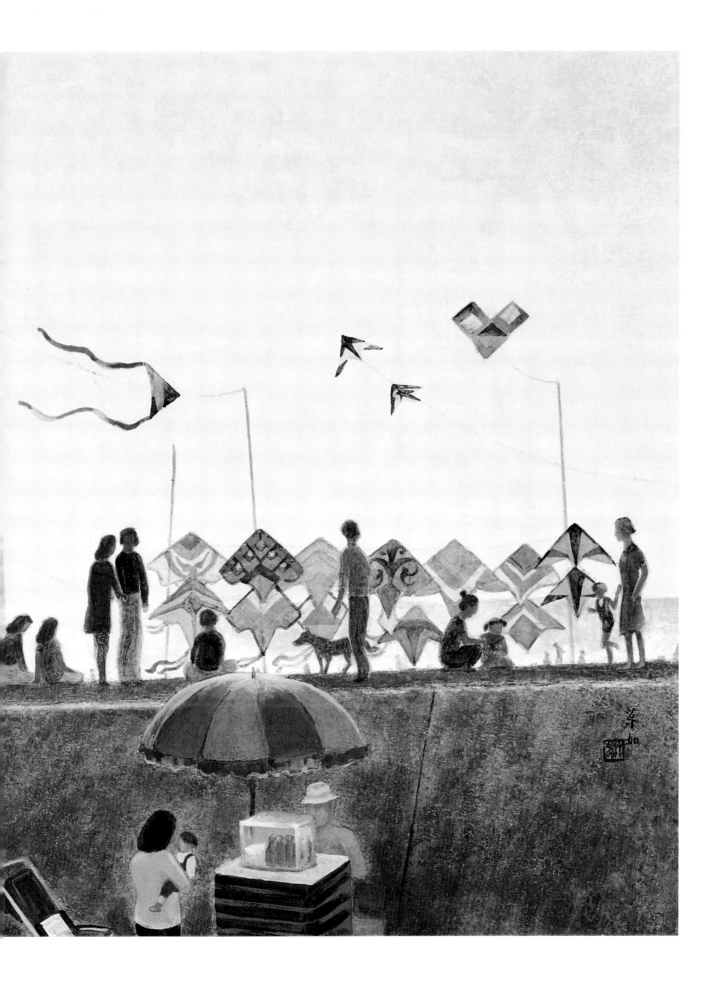

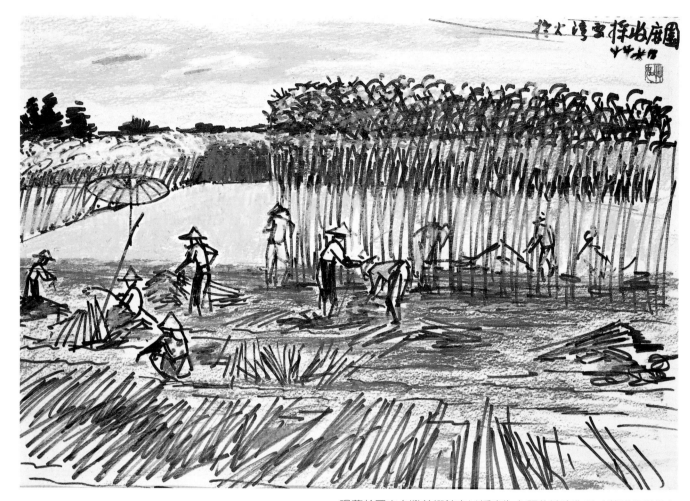

現藏於國立台灣美術館之以採麻為主題的速寫作品（蔡國偉提供）

蔡草如　採麻忙（右頁圖）

1995年　紙本、膠彩　90.9×72.7cm　私人收藏

　　此一採收苧麻之場景，主要取材自位於永康區大灣的麻園，蔡草如曾多次以不同材質繪製。最早的一張係於一九六一年以簽字筆和黑色油性筆現場速寫，之後再用蠟筆著色（此畫現藏國立台灣美術館）；其後於一九六七年用水墨繪製正式作品，於該年以評審委員身分在第二十二屆全省美展中展出（目前由家屬收藏）；此作係一九九五年蔡草如以膠彩重新繪

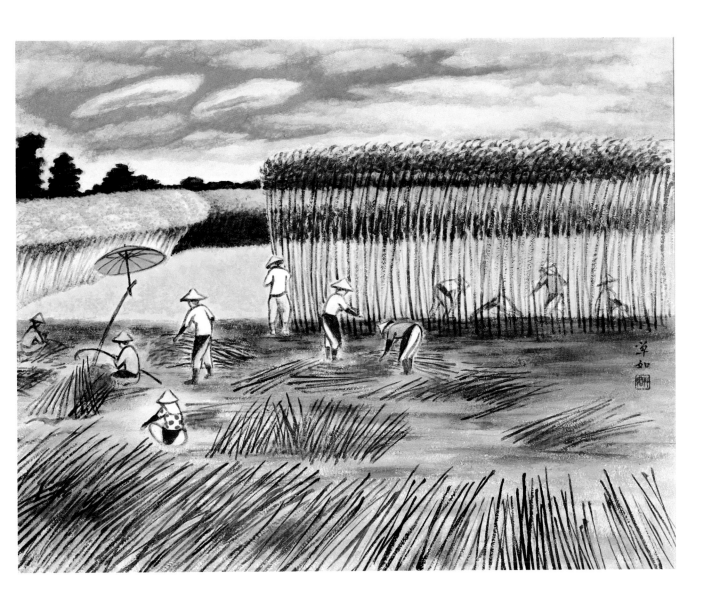

製，是完成度最高的一件。

　　從畫家多次嘗試以不同材質重繪此場景，顯示蔡草如對此一場景的親切感。採麻工人的動作姿態相當傳神，麻葉的風動感、葉頂和雲朵上的微妙光影表現，以及空間結構之安排，都非常用心。左側竹竿上端綁著一把洋傘用來遮陽，也是當年田裡常見的景象。中景透過麻莖隱約窺得遠景之空間處理，對於畫面虛實節奏之營造，頗有加分作用。

蔡草如於鹽田寫生情景（蔡國偉提供）

蔡草如　餘暉

1996年　紙本、膠彩　90.9×72.7cm　國立台灣美術館藏

　　此圖之描繪場景係在台南市安南區，當時濱海地區布滿鹽田，其後改建成為台南科工區。據蔡國偉表示，當年草如先生有感於該處鹽田即將因改建為科工區而消逝，遂專程前往描繪紀錄此一場景，以茲留念。蔡草如係採定點廣角取景方式眺望鹽田，黃昏薄暮也隱喻著長久以來生產食鹽以供應民生所需的鹽田，即將功成身退走入歷史。蔡草如將地平線設定在略低於畫面中央之高度，留出較為大片的天空，構圖簡潔有力，頗具現代感。橙黃色的落照餘暉籠罩下，色彩在統調之中兼具微妙的變化，落照的光影表現得相當細膩而優雅。

蔡草如生平大事記

（黃冬富製表）

1919	・八月九日生於台南，名錦添。母親為府城名畫師陳玉峰的大姊。
1927	・入台南第二公學校（今立人國小）就讀。
1933	・公學校畢業，初識廖繼春。
1937	・跟隨舅父陳玉峰習畫，夜間於台南商業專修學校學習北京話。
1943	・參加興亞書道聯盟第五屆展覽入選。 ・在母親支持下赴日進入川端畫學校日本畫科夜間部習畫。
1944	・白天在東京的情報局擔任繪圖員，晚上到川端畫學校習畫。
1945	・川端畫學校毀於戰火。 ・戰後服務於美國駐軍俱樂部任美術企劃製作。
1946	・自日本返回台灣，協助舅父陳玉峰廟宇彩繪工作。 ・以〈伯樂相馬〉參加第一屆省展獲入選，此後截至二十七屆止，持續參加省展，未曾間斷。 ・與林鳳儀女士結婚。
1948	・以〈飯後一袋煙〉參加第三屆省展獲學產會獎。
1949	・以〈草嶺潭〉參加第四屆省展獲國畫部特選主席獎第一名。 ・〈菜圃景色〉一作被許鴻源先生購藏，被選為《二十世紀台灣名家選》專輯封面。
1950	・以〈鄭成功進入鹿耳門〉獲第五屆省展免鑑查。
1951	・以〈朝光〉參加第六屆省展獲國畫部文協獎。 ・製作台南看西街長老教會壁畫。
1953	・改名為草如。 ・以〈小憩〉參加第八屆省展獲國畫部特選主席獎第一名。 ・以〈補食〉獲第十六屆台陽美展台陽獎。
1954	・以〈蒼穹〉獲第十七屆台陽美展台陽獎。
1955	・以〈熱舞〉參加第十屆省展獲主席獎第二名。
1956	・以〈小宇宙〉參加第十一屆省展獲省展特選主席獎第一名。
1957	・以〈海濱〉參加第十二屆省展獲主席獎第二名。 ・〈龍燈〉獲第二十屆台陽美展台陽獎。
1958	・以〈曙光〉參加第十三屆省展獲省展特選主席獎第一名。
1959	・以〈清（靖）波門〉參加第十四屆省展獲免審查。 ・加入台陽美術協會。
1960	・第十五屆省展開始擔任評審委員並持續擔任評審委員至第二十七屆為止，其後又間斷參與評審工作。
1964	・主導成立「台南市國畫研究會」，並擔任首屆理事長。

1965	· 獲邀以〈鐵幹雄姿〉參展第五屆全國美展。
	· 應聘作南投日月潭文武廟、台南開基靈祐宮彩繪及台南縣關子嶺大仙寺壁畫。
1966	· 彩繪台南市開隆宮。
1970	· 應聘前往泰國徐氏宗祠彩繪。
1972	· 加入「長流畫會」。
	· 於台南美國新聞處舉行旅遊寫生作品個展。
1973	· 應聘作台南縣關子嶺大仙寺彩繪。
1974	· 獲邀以〈藝術皇帝〉參展第七屆全國美展。
1975	· 作台南市安南區朝皇宮壁畫。
	· 作台南市南區三官大帝廟石板畫。
1976	· 作台南市開基武廟之樑枋畫。
	· 應邀於台南市丙辰年龍展展出歷代〈龍的演變〉共七幅。
	· 以〈羲之愛鵝〉參加歷屆省展得獎作家邀請展。
	· 舉辦個展於台北市仁愛路茶館。
1982	· 應台北縣三峽祖師廟重建委員會負責人李梅樹之邀,前往該廟繪製石版畫。
	· 加入台灣省膠彩畫協會。
	· 以〈貴妃賜浴〉參加台南市千人美展。
1983	· 舉辦個展於台南市中正藝廊。
	· 應聘為臺南市立臺南文化中心演藝廳設計帷幕圖案〈雅樂合鳴,有鳳來儀〉。
1985	· 參展中日文化交流展。
	· 參展行政院文化建設委員會主辦「台灣地區美術發展回顧展」。
1986	· 參加高雄市政府主辦「當代美術大展」。
1987	· 參加文建會主辦「民間劇場」活動下鄉示範佛像繪製。
1988	· 參展國立歷史博物館主辦「當代人物藝術展」。
	· 舉辦「七十回顧展」於國立歷史博物館、臺南市立臺南文化中心。
1989	· 獲林本源中華文化教育獎。
	· 獲台南市最高榮譽藝術獎。
1991	· 舉辦個展於台南市三彩藝廊。
1993	· 參展行政院文化建設委員會主辦「台北國際傳統工藝大展」。
1994	· 出版《蔡草如寫生畫集》。
1998	· 舉辦「蔡草如八十回顧展」於臺南市立臺南文化中心,並出版畫冊。
1999	· 於台灣省立美術館舉辦「蔡草如八十回顧展」,並出版畫冊。
2003	· 受國立歷史博物館歷史計畫之邀,完成採訪及影像記錄拍攝,並出版口述叢書《蔡草如——南瀛藝韻》與紀錄片光碟。
2006	· 捐贈作品一〇五件予國立台灣美術館。
2007	· 六月六日逝世。
2008	· 蔡草如家屬捐贈蔡草如作品二百件予國立台灣美術館。
2009	· 國立台灣美術館舉辦「蔡草如捐贈展」,並出版專集。

參考書目

· 李泰德，〈懷念蔡老師草如仙〉，《第四十五屆國風書畫展》，台南市國畫研究會，2008，頁6-7。

· 吳尚柔，〈我思故我在—追思我的師公草如仙〉，《第四十四屆國風書畫展》，台南市國畫研究會，2007，頁44-46。

· 林仲如主訪編撰，《蔡草如—南瀛藝韻》，台北：國立歷史博物館，2004，頁1-141。

· 林明賢，〈純淨質樸—蔡草如的膠彩畫藝術〉，《蔡草如—台灣美術名家100（膠彩）》，台北：香樹柏文化科技股份有限公司出版，2009，頁5-8。

· 林明賢，〈應物成象—蔡草如藝術發展與繪畫風貌探釋〉，《應物成象—蔡草如捐贈作品展》，台中：國立台灣美術館出版，2009，頁6-27。

· 陳良沛，〈追憶師公—彩繪兩三事〉，《第四十四屆國風書畫展》，台南市國畫研究會，2007，頁41-43。

· 徐明福、蕭瓊瑞著，《雲山麗水—府城傳統畫師潘麗水作品之研究》，台北：國立傳統藝術中心籌備處，2001。

· 張伸熙，〈府城藝壇長者草如仙〉，《第四十四屆國風書畫展》，台南市國畫研究會，2007，頁28。

· 黃冬富，〈台灣地區前輩膠彩畫家的風格及其薪傳〉，《台灣地區美術家作品特展—國畫、膠彩畫專輯》，台中：台灣省立美術館編，1993，頁7-24；129-174。

· 黃冬富，《台灣省展國畫部門之研究》，高雄：復文圖書出版社，1988。

· 黃冬富，〈從省展看光復後台灣膠彩畫之發展〉，郭繼生主編：《當代台灣繪畫文選1945-1990》，台北：雄獅圖書出版社，1991，頁95-117。

· 黃義明，〈蔡草如彩繪藝術之研究〉，林仲如主訪編撰：《蔡草如—南瀛藝韻》，台北：國立歷史博物館，2004，頁142-191。

· 黃輝聰，〈我心中的草如仙〉，《第四十四屆國風書畫展》，台南市國畫研究會，2007，頁31-33。

· 楊碧川，《台灣歷史年表》，台北：自立晚報文化出版，一版四刷，1993。

· 楊智雄作品解說執筆，《蔡草如先生畫集》，台南：蔡氏自印發行，1988。

· 楊智雄作品解說執筆，《蔡草如寫生畫集》，台南：蔡氏自印發行，1994。

· 楊智雄主編，《第四十四屆·四十五屆國風書畫展》，台南市國畫研究會發行，2007-2008。

· 楊智雄，〈為而不爭—畫師—略述草如仙畫路歷程〉，《第四十四屆國風書畫展》，台南市國畫研究會，2007，頁9-19。

· 蔡國偉，〈永懷父親—蔡草如〉，《第四十四屆國風書畫展》，台南市國畫研究會，2007，頁20-21。

· 謝見明，〈懷念的畫壇宗師—蔡草如〉，《第四十五屆國風書畫展》，台南市國畫研究會，2008，頁3-8。

· 顏娟英，《台灣近代美術大事年表》，台北：雄獅圖書股份有限公司，1998。

· 顏長裕，〈永別了我的恩師〉，《第四十四屆國風書畫展》，台南市國畫研究會，2007，頁22。

· 蕭瓊瑞，《台南市藝術人才暨團體基本史料彙編（造形藝術）》，台南：財團法人台南市文化基金會出版，1996。

· 蕭瓊瑞等，〈草如人生·錦添畫意—蔡草如之生平與藝術〉，《蔡草如八十回顧選集》，臺南市立臺南文化中心發行，1998，頁17-29。

· 蕭瓊瑞，〈府城彩繪世家陳玉峰家族之藝術成就〉，《峰如彝偉—丹青傳承府城彩繪世家陳玉峰家族作品集》，臺南市立臺南文化中心發行，2008，頁14-27。

· 羅振賢，〈謙恭處事、藝林典範—懷念草如仙〉，《第四十四屆國風書畫展》，台南市國畫研究會，2007，頁24。

· 感謝：蔡草如先生長子國偉先生提供珍貴圖檔以及多次接受訪問。

國家圖書館出版品預行編目資料

蔡草如〈菜圃景色〉／黃冬富 著
－－初版－－臺南市：臺南市政府，2012〔民101〕
64面：21×29.7公分－－（歷史‧榮光‧名作系列）

ISBN　978-986-03-1918-7（平裝）

1.蔡草如　2.藝術家　3.臺灣傳記

909.933　　　　　　　　　　　101003938

美 術 家 傳 記 叢 書 ▎ 歷 史 ‧ 榮 光 ‧ 名 作 系 列

蔡草如〈菜圃景色〉 黃冬富／著

發 行 人｜賴清德
出 版 者｜臺南市政府
地　　址｜70801臺南市安平區永華路二段6號
電　　話｜（06）269-2864
傳　　真｜（06）289-7842
編輯顧問｜王秀雄、林柏亭、陳伯銘、陳重光、陳輝東、陳壽彝、黃天橫、郭為美、楊惠郎、
　　　　　　廖述文、蔡國偉、潘岳雄、蕭瓊瑞、薛國斌、顏美里（依筆畫序）
編輯委員｜陳輝東（召集人）、吳炫三、林曼麗、陳國寧、曾旭正、傅朝卿、蕭瓊瑞（依筆畫序）
審　　訂｜葉澤山
執　　行｜周雅菁、陳修程、郭淑玲、沈明芬、曾瀞怡
贊助單位｜財團法人台南市文化基金會

總 編 輯｜何政廣
編輯製作｜藝術家出版社
主　　編｜王庭玫
執行編輯｜謝汝萱、吳礽喻、鄧聿檠
美術編輯｜柯美麗、曾小芬、王孝媺、張紓嘉
地　　址｜台北市重慶南路一段147號6樓
電　　話｜（02）2371-9692～3
傳　　真｜（02）2331-7096
劃撥帳號｜藝術家出版社 50035145

總 經 銷｜時報文化出版企業股份有限公司
　　　　　　｜地址：新北市中和區連成路134巷16號
　　　　　　｜電話：（02）2306-6842

南部區域代理｜台南市西門路一段223巷10弄26號
　　　　　　　｜電話：（06）261-7268
　　　　　　　｜傳真：（06）263-7698

印　　刷｜欣佑彩色製版印刷股份有限公司
初　　版｜中華民國101年4月
定　　價｜新臺幣250元

ISBN　978-986-03-1918-7